V.88
36 2070

NOTICE

DE TABLEAUX ORIGINAUX,

ET QUELQUES BONNES COPIES.

COLLECTION de Gouaches aquarelles; Deſſins ſous-verres & Miniatures par différens bons Maîtres; Estampes ſous-verres & en feuilles, dont les grandes pièces de Volpato; les Ports de France d'après Vernet, la Tempête, le Calme, &c. &c.; ſuite de Médailles en argent, billion & bronze, du Cabinet de M. BAUVAIS; Terre cuite, Vaſes, Colonnes & Tables de porphyre & marbres rares; Socles de toutes grandeurs; Pendules; Girandoles, quelques Meubles d'acajou & autres.

Dont la Vente ſe fera au plus offrant & au comptant, le Lundi 8 Juillet 1793, & jours ſuivans de relevée, en la grande Salle des Ventes de la Maiſon de BULLION, rue J. J. Rouſſeau.

Les Amateurs & Curieux pourront voir l'expoſition des principaux objets de cette Vente intéreſſante dans ſes différens genres, le Dimanche 7 Juillet & le matin du jour de la Vente, depuis onze heures juſqu'à une.

La préſente Notice ſe trouve à PARIS,

Chez { R. J. PAILLET, Md de tous objets curieux, maiſon de Bullion, rue J. J. Rouſſeau.

L. F. GREZEL, Huiſſier-Priſeur, même maiſon.

M. DCC. XCIII.

On recevra, pour les Pauvres, telle petite contribution que voudront faire les Amateurs.

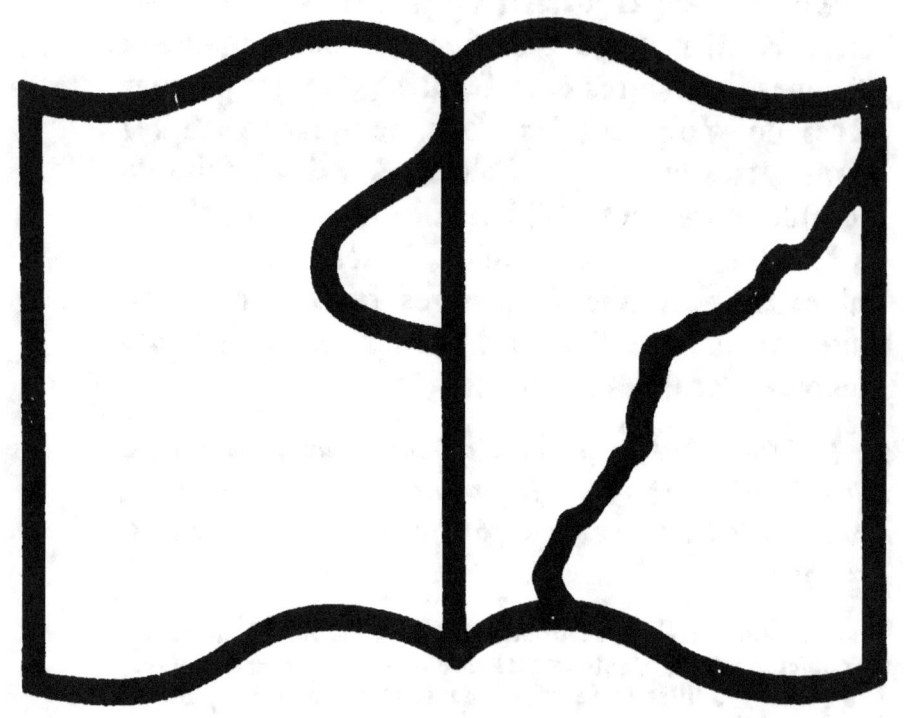

Texte détérioré — reliure défectueuse

NF Z 43-120-11

NOTICE
DE TABLEAUX,

Gouaches, Desseins, Miniatures, Pastels, Terres cuites, Marbres précieux, Médailles rares, quelques Meubles d'Acajou & autres, Pendules, Girandoles, &c. &c. &c.

TABLEAUX DES TROIS ÉCOLES.

ANDRÉ DEL SARTE.

N°. 1er. Les Muses, petite Étude très-savante. Haut. 5 p. sur 4. B.

2 Le Christe de la Sainte Chapelle, peint en grisaille, au double de grandeur de l'original. Haut. 13 p.

RUBENS.

3 Deux Esquisses d'un beau transparent de couleur, offrant différens sujets d'Hercule. Haut. 7 pouc. larg. 5. B.

J. B. OUDRY.

4 Une Perdrix blanche suspendue par les pattes & sur un fond de pierre. Cette Étude est curieuse, tant par son exécution que par la rareté de l'espèce de Perdrix dans cette nuance. Haut. 27 p. larg. 18. T. sans cadre.

Fs LEMOINE.

5 Un petit Tableau, esquissé très-agréable, offrant le sujet du Comte du Carlos. 7 p. sur 9. B.

A 2

F. BOUCHER.

6 La Fécondité, Etude pour un grand tableau qui fait honneur à cet Artiste. 13 p. sur 11. T.

DURAMEAU.

7 La Ste-Famille à table & servie par Joseph. Ce Tableau, d'un mérite bien reconnu, est éclairé à la lueur d'une lampe. 17 p. sur 22. T.

LAGRENÉE jeune.

8 Un autre Tableau, sujet de la Ste-Famille; petit morceau précieux.

HUBERT ROBERT.

9 Deux petits Tableaux ovales, représentans le Panthéon & le Capitol. Haut. 7 p. B.

PAR LE MÊME.

10 Deux autres Tableaux, l'un offrant la perspective d'une avenue de Marly, l'autre le Cloître des Chartreux. 9 p. sur 7. B.

PAR LE MÊME.

11 Des Pyramides des environs de Rome, avec quelques ruines & figures. 34 p. sur 24. T.

AUBRY.

12 Un petit Tableau, esquisse, sujet de la Bergère des Alpes. 4 p. sur 3 & demi.

H. FRAGONARD.

13 Deux Tableaux de la plus admirable harmonie de couleur, représentans des femmes & des enfans dans un paysage. Haut. 17 p. larg. . forme ovale. T.

PAR LE MÊME.

14 Un autre Tableau offrant un point de vue de paysage, avec diverses figures & des animaux. Ce beau

morceau est digne d'être comparé à la belle touche de *Ruysdael*. Hauteur 10 pouc. larg. 13. T.

PAR LE MÊME.

15 Un charmant Tableau représentant un sujet tiré du Roman de *Miss. Sara*. Haut. 9 p. larg. 11. T.

PAR LE MÊME.

16 Un autre Tableau de même proportion, représentant une jeune fille sur un lit, qui joue avec son oreiller.

PAR LE MÊME.

17 Un autre sujet allégorique de la Nuit qui étend ses voiles.

PAR LE MÊME.

18 Deux petites Etudes touchées avec intelligence ; l'une offre la figure d'un Sultan assis sur des coussins, l'autre des jeunes filles qui jettent des roses par une fenêtre. Haut. 6 p. larg. 4. T.

PAR LE MÊME.

19 Un Buste de Philosophe, étude touchée très artistement. Haut. 10 p. larg. 30. T.

PAR LE MÊME.

20 Sept petits Tableaux de différentes formes, contenus dans le même cadre, offrant différentes compositions, sujet des Baisers.

PAR LE MÊME.

21 Une jeune fille dans son lit & accompagnée de son chien. Haut. 13 p. larg. 15. T.

Pastels, Gouaches, Aquarelles & Miniatures.

ROSA ALBA.

22 Le Portrait de cette Artiste célèbre, envoyé par elle-même à M. *Mariette*. Haut. 15 p. larg. 11. peint au pastel.

23 Un autre beau morceau fait au pastel, aussi par *Rosa Alba*, représentant le buste d'une femme coeffée de dentelles noires. Haut. 15 p. larg. 12.

TAUNAY.

24 Un beau morceau peint à la gouache, représentant un Théâtre de Chasse dans un paysage.

25 Une jeune Fille pleurant la mort de son oiseau, gouache de forme ronde.

26 Quatre autres morceaux à la gouache, représentant les Saisons, avec cadres de bronze.

HOUEL.

27 Deux Paysages avec figures & animaux peints à la gouache.

GREUZE.

28 Le Portrait de Mme Greuze, précieusement terminé, dans un ovale de 72 pouces.

PAR LE MÊME.

29 Un Portrait de jeune fille, belle Etude, aussi en pastel. 15 p. sur 12.

30 Quatorze petits morceaux en miniatures, par *Fragonard, Degand, Baccari, &c.*

BAUDOIN.

31 Deux morceaux très-terminés, sujets tirés des Contes, le Remède & le Fer à repasser.

IDEM.

32 Un petit morceau pour tabatière, sujet d'un rendez-vous dans les bleds.

W. BAUR.

33 Deux précieux morceaux, vues de Naples, offrans le fort St Elme & le Château de l'Œuf. 4 pouces sur 2 & demi.

LAVRINCE.

34 Une jeune fille dans sa chambre, occupée à remettre sa jaretière. 4 p. sur 3 & demi.

F. HALL.

35 Un grand morceau de forme ovale, peint en miniature, mêlé de touches à la gouache, représentant une jolie femme vue à mi-corps, & vetue dans un costume galant & pittoresque. Hauteur 5 pouc. larg. 4.

36 Un autre morceau de même proportion & aussi admirablement touché; il représente une belle femme caressée par son chien. On croit ce morceau fait d'après l'une des filles de l'Artiste Hall, célèbre dans son genre.

37 Le Portrait de Hall, par lui-même, dans un ovale de 4 p. sur 3.

SAUVAGE.

38 Un charmant morceau dans le genre du camée, offrant le sujet gracieux d'une offrande à la statue de Priape. Diametre 4 p. Ces quatre articles sont des cadres de cuivre dorés au mat.

39 Deux Paysages peints à la gouache par Patel.

40 Deux autres gouaches, même genre, par *Barbier*.
41 Deux charmans morceaux, vues de chaumières pittoresques, par *Pérignon*.
42 Deux autres morceaux, même genre & par le même.
43 Trente-six petits morceaux à la gouache, sujets Paysages & Marines, qui seront détaillés.

Deſſins de différens grands Maîtres.

LE GUIDE.

44 Un Sujet de Sainte Famille, deſſin très-fin à la plume ſur papier blanc.

GUERCHIN.

45 L'Etude à la plume, d'un Enfant monté ſur une chaiſe pour ſe regarder dans un miroir.

PAR LE MÊME.

46 La Vierge & l'Enfant Jeſus, joli deſſin fait comme le précédent.

47 Une Femme qui ſe fait dire la bonne aventure, copie à la plume.

SEB. RICCI.

48 Une Femme regardant par une fenêtre, deſſin à deux crayons.

N. POUSSIN.

49 Cinq Têtes d'hommes & de femmes, d'après un tableau de ce Maître.

L. DE LA RUE.

50 Des Soldats invalides cauſant au pied d'un rempart. Ce deſſin eſt très-légèrement aquarellé.

PAR LE MÊME.

51 Un Chevalier de Malte, vêtu pour aller en course, dessin très-terminé & lavé à l'aquarelle.

LAVALLÉE POUSSIN.

52 Un jeune Garçon Limonadier, portant des carasses; croquis spirituellement touché.

M.me LEBRUN.

53 L'Etude au crayon noir, d'une jeune fille assise.

54 Une Etude d'un âne, dessiné à la pierre blanche.
55 Deux Caricatures de Carlin, dessinées à la plume.

BERNARD PICARD.

56 Un Dessin Etude de deux figures d'hommes accroupis dos à dos. Diamètre 4 p.

ANT. WATTEAU.

57 Deux Feuilles d'Etudes de têtes d'enfans, contre-épreuves aux trois crayons.

IDEM.

58 Un autre Dessin Etude de trois figures, d'après Rubens, fait au crayon rouge.

MOUETTE.

59 La Marche d'un Triomphateur dans son char, précieux dessin à la plume.

NORBLIN.

60 Un Choc de Cavalerie, joli dessin qui peut servir de pendant au précédent.

H. ROBERT.

61 Un beau Dessin, vue de la ville Madame, très-terminé, à la plume & lavé à l'aquarelle.

62 Un autre beau Dessin, vue d'un soleil couchant à travers le trou d'un rocher; il est savamment touché au crayon noir & blanc.

63 Un Point de vue du port de Civita-Vecchia, lavé à l'aquarelle.

Par FRAGONARD.

64 Deux jolis Dessins à l'aquarelle, sujets de l'Amour & la Folie. Haut. 8 p. larg. 6.

65 Deux Vues de campagne d'Italie, avec figures & animaux, faites au crayon rouge.

66 Deux autres Dessins lavés au bistre; l'un représente une jeune fille tenant un livre à la main; l'autre deux femmes assises qui causent ensemble.

67 Un beau Dessin lavé au bistre, représentant un intérieur de cuisine, dans laquelle des femmes & des enfans sont autour du feu; aussi un vieillard endormi.

68 Quatre Dessins études de figures de femmes, bien drappées, dont trois lavés au bistre.

69 Deux autres charmans Dessins; l'un représente une jeune femme & son mari promenant leur enfant sur le dos d'un chien; l'autre est connu sous le titre : *Dites donc s'il vous plaît*.

70 Deux belles Etudes de têtes de vieillards portant leur barbe; dessins très-savans lavés au bistre.

71 Un autre Dessin étude d'une jeune fille devant son secrétaire.

72 La Naissance de Vénus sur les eaux, dessin lavé au bistre.

73 Le Portrait de l'habile Artiste Mlle *Gérard*, fait au crayon rouge.

74 Une Esquisse aussi au crayon rouge, pour les portraits de la famille de *Nekers*.

75 Quatorze Deſſins de différentes formes, ſujets de bas-reliefs & autres.

76 Deux Deſſins contre-épreuves, lavés, de ſanguine, par *Robert*.

77 Un joli Deſſin de payſages, avec ruines & figures, par *J. B. Leprince*.

78 Un autre Deſſin du même Artiſte, repréſentant Chriſtophe Colomb dans les fers.

79 Deux Deſſins de payſages aux trois crayons, par *Huet*.

80 Deux Deſſins de payſages avec fabriques, par *Lantara*.

81 Deux autres Deſſins, même genre & par le même.

82 Huit autres petits Deſſins, payſages & marines, auſſi par *Lantara*.

83 Un beau Deſſin de payſage, à la pierre noire, par *Pillement*.

84 Vingt Deſſins de tout genre, qui ſeront détaillés ſous ce N°.

Eſtampes ſous verre.

85 Les Lions, gravure à l'eau-forte, par *Denon*.
86 La Cène, par *Léonard de Vinci*.
87 La Sainte Cécile du *Dominiquin*.
88 L'Armoire, eau-forte, par *Fragonard*.
89 La Gallerie de *Rubens* bien complette.
90 La Tempête & le Calme, par *Balechou*.
91 La ſuite des Ports de France d'après *Vernet*.
92 Sainte Geneviève, par *Balechou*.

93 Une grande Fête Flamande d'après *Teniers*, par *Lebas*.

94 Une autre moins grande, par le même.

95 Les Misères de la guerre, d'après *Teniers*, par *Tardieu*.

96 Un sujet d'intérieur, gravé à Londres d'après *Teniers*.

97 Deux sujets en hauteur d'après *Dusart*.

98 Cinq Gravures par *Wille*, dont les Musiciens ambulans, l'Education paternelle, Agar présentée à Abraham, &c.

99 Deux pièces par *Woollett*, dont un paysage d'après *Wouvermans*.

100 Vingt bonnes estampes, sujets divers qui seront détaillés sous ce Numéro.

Estampes en feuilles.

101 Trois grandes pièces par *Volpato*, d'après *Raphael*; l'Ecole d'Athène, la Dispute du Saint Sacrement & Eliodore battu de verges.

102 Le grand Escalier de Versailles en 7 pièces, compris le titre.

103 Les quatre Saisons d'après *Mignard*, de la Galerie d'Orléans.

104 Les six grandes chasses d'après *Rubens*, par *Soutman*.

105 L'Adoration des Mages & la Conversion de Saint Paul d'après le même, & deux autres pièces d'après *J. Jourdans* & *le Parmesan*.

106 Quatre Portraits divers, dont celui en pied d'Elisabeth première de Russie.

107 Quatre autres pièces, S. Martin de Tours exorci-

sant, le Martyre d'une Sainte, & deux sujets d'après *Jordans*.

108 La Magdelaine chez le Pharisien d'après *Subleiras*, l'Apothéose de Francklin, la Mort de Socrate d'après *Peron*, & Jupiter chez Philémon d'après *Jordans*.

109 Quatre piéces d'après *Netscher*, de *Troye*, &c.

110 Cinquante-cinq Vignettes, Cul-de-lampes, Titres, &c. en petit format, d'après différens Maîtres.

111 Trente-trois estampes diverses.

112 Treize autres.

113 Plusieurs paquets d'estampes dans un porte-feuille vert.

Terres-cuites & Plâtres.

114 Deux sujets d'enfans en bas-reliefs, par *François Flamand*.

115 Un sujet de la victoire, bas-relief, par *Clodion*.

116 Un enfant assis sur un autel tenant une colombe, par *de la Rue*.

117 Un torse de femme, par *F. Flamand*.

118 Le buste de S. Bruno, joli plâtre, par *Houdon*.

119 La statue de Trajan, model en cire.

120 Trois livres de cire rouge & brune pour modeler.

121 Deux figures de Bacchantes, l'une par *Clodion*.

122 Deux enfans, par *Pajou*.

123 Deux consoles de figures égyptiennes, une Danseuse en bas-relief, & une tête de Socrate.

124 Deux figures en terre cuite, par *Holain*, & assises; l'une est un Villageois prenant un repas, l'autre tient un pot d'une main & un verre de l'autre. Hauteur 12 pouces.

Médailles d'argent, de billon & de bronze.

115 Une belle suite de médailles provenant du Cabinet de M. *Beauvais*, consistant en deux cent cinquante-deux médailles d'argent & de billon, six cent quatre-vingt onze de bronze, rangées sur des cartons. Environ quinze cents ou plus de médailles dans des sacs, qu'on n'a pu ranger comme les autres suite de cartons. Ces 2443 médailles seront vendues en un seul article.

116 Soixante médailles & médaillons d'après l'antique, dont plusieurs PaJouanes, au plus beau travail.

117 Cent vingt médailles de billon, depuis Valérien jusques & compris Victorin.

Ces trois articles seront vendus dans la séance du Mardi, à 7 heures très précises.

Marbres.

118 Une Colonne Toscane en marbre vert antique, de belle qualité, avec ses deux plinthes. Hauteur 17 pouces.

118 *bis* Une jolie colonne d'albâtre oriental. H. 11 p.

119 Deux colonnes tronquées de lave verte, avec plinthes & torses de bronze doré. Haut. 8 p.

130 Deux autres colonnes de même forme, en lave grise, avec plinthes de lave verte. Haut. 5 pouc. & 4 de diamètre.

131 Deux belles tasses de lave & de forme ovale, avec pieds & plinthes de lave & granit, garnies d'anses de serpens en cuivre doré.

132 Deux tasses rondes d'albâtre oriental, portant de diamètre 6 pouces.

133 Sept socles de différentes grandeurs, en porphyre, granit, serpentin, &c.

134 Deux autres socles de granit vert & d'albâtre.

135 Une colonne d'albâtre rubannée, portant une tasse ronde en albâtre oriental, avec pié touche, & garnie de quatre pieds de chèvre en bronze doré.

136 Six socles d'étcens en matières précieuses, & deux boulles de marbre de 4 pouces de diamètre.

Meubles précieux & autres.

137 Une grande table plaquée en marbre vert antique, sur son pied en sisteaux, avec masque de cuivre sur l'entablement, & rilles en bronze.

138 Une autre table de marbre avec son pied peint en blanc.

139 Une table à huit pans sur son pied tournant, vernissée & peinte dans le genre arabesque.

140 Une table de bois d'acajou pliant en deux parties.

141 Une jolie table de lave, montée en guéridon & sciée, garnie de cercles à fil de perle, en bronze doré.

142 Une autre table de lave, forme ronde, non montée. Épaisseur 1 pouce.

143 Une autre table de porphire rouge de 15 lignes d'épaisseur ovale, portant 34 pouces.

144 Un secrétaire de bois d'acajou en commode, avec dessus de marbre blanc, garni en bronze doré.

145 Quatre bibliothèques, de bois d'Acajou, bien soignées de travail, portant quatre pieds & demie de hauteur sur différentes largeurs. Ces meubles, susceptibles de ne former à volonté qu'une seule partie, ont des dessus de marbre blanc profilé, ferment à bascules & sont garnies de grillages en léton & d'apperies de taffetas verds. Une belle table à quadrille en bois d'Acajou.

Pendules & Girandoles.

146 Une pendule astronomique à trois cadrans allant vingt jours, battant les secondes, marquant les mois & jours de la semaine, les sept planettes & les saisons.

147 Une autre belle pendule désignée sous le titre des liseuses, avec tous ses riches ornemens dorés au mat.

148 Deux Girandoles à branchages de lys dans des vases d'albâtre fleuri & de bonnes dorures.

149 Deux autres Girandoles, composées de branches d'œillets dans des vases d'albâtre blanc, & aussi parfaitement dorés d'or moulu.

150 Plusieurs autres pièces en dorures & argentures qui seront détaillées sous ce Numéro, s'il y a lieu.

Objets divers.

151 Une Cuve à huit pans, avec tête & pattes de lion, anses en cuivre argenté.

152 Deux Œufs d'autruche, avec piédoche de bronze.

153 Un Chapelet de 55 grains en agathe, & divers jaspes.

154 Quelques Pièces en cuivre doré.

155 Divers Socles en bois noirci & doré.

155 *Bis.* S'il avoit été obmis quelques objets dépendans de ce Cabinet; ils seront vendus sous ce Nº.

SUPPLÉMENT

SUPPLÉMENT

De quelques articles de Tableaux originaux & autres, Desins sous verres, &c.; dont les Numéros suivront ceux de la Notice.

TABLEAUX DES TROIS ÉCOLES.

156 Un Tableau de *J. Vernet*, représentant une vue des Alpes, gravé par... Haut. 48 p. larg. 34. T.

157 Un très-beau Tableau que l'on estime être de *Bartholomé*; il représente un paysage avec fabrique & figures. Haut. 26 p. larg. 30. T.

158 Un autre Tableau d'un bon choix, par *Hermand*, d'Italie; même genre du précédent. Hauteur 21 p. larg. 27. T.

159 Un Tableau par *D. Teniers*, représentant une vue de pays plat. On distingue dans un plan éloigné trois paysans qui causent ensemble. Haut. 9 p. 6 lig. larg. 15. B.

160 Deux petits Tableaux faisant pendant; l'un représente un Flamand occupé à écrire; l'autre une femme qui compte de l'argent. Haut. 8 p. larg. 6. B.

161 Un Tableau de paysage par *le Gaspre Poussin*, avec fabriques dans le fond, & sur le devant deux figures, dont une femme qui tient un enfant dans ses

bras. Ce morceau intéressant est aussi d'une riche composition. Haut. 18 p. larg. 41. T.

162 Un beau Tableau de paysage, avec figure de la Madeleine pénitente. Haut. 18 p. larg. 25. T.

163 Une Vue d'un paysage agréable, avec fabriques, par *Michel*. Ce morceau, d'un effet piquant, est orné de plusieurs figures de Cavaliers. Haut. 9 p. 6 lig. larg. 14. B.

164 Un Tableau par un Auteur inconnu, représentant la Pucelle d'Orléans. Haut. 6 p. larg. 5. C.

165 Un Tableau de fruit, bien touché. Haut. 16 pouc. larg. 20. T.

166 Un Tableau de paysage, par *le Moine*, avec figure sur le premier plan qui tient une coupe & semble offrir un sacrifice. Haut. 8 p. larg. 10. T.

167 Une figure de Saint-Pierre, par *Verdau*. Haut. 15 p. larg. 9. T.

168 Un petit Tableau, effet de clair de Lune, par *Sarazin*. Haut. 7 p. larg. 10. B.

Dessins & Gouaches.

169 Deux Paysages à la gouache, par *Nivard*.
Deux beaux Dessins par *Lantara*, dont un clair de Lune.

170 Deux autres, un Orage & un Soleil couchant.

171 Un Tableau très-fin, par *Corneille Poelemburg*, représentant le sujet de la Fuite en Égypte dans un paysage.

172 Une Vue exacte de l'Isle St-Louis, par *Bounieu*.

Ce morceau, du détail le plus intéressant, présente une des heureuses productions de cet habile Peintre.

173 Deux différentes Vues du Château de Menars, par *Raguenet*.

174 Deux jolis Tableaux, sujets d'Intérieurs, par *Caresme*.

175 Un petit Tableau de paysage, peint d'après nature en 1784, par *V....*

176 Une Marine à l'effet du clair de Lune.

177 Un autre Tableau de Marine.

178 Le Portrait de l'Artiste *Verdot*, par lui-même, & vu dans son attelier, en 1730.

―――――――――

179 Un Tableau de paysage, par *Lantara*. Haut. 8 p. larg. 11. B.

180 Deux Tableaux de *Van der Meer*, offrans différens points de vues de port de mer, avec diverses figures. Haut. 22 p. larg. 27. T.

181 Une Vue de port de mer, avec fabriques & figures, par *Bart. Breemberg*. Haut. 12 p. larg. 30. T.

182 Un débarquement de différens navires dans un port, très-bon Tableau par *Thomas Wick*. Haut. 28 p. larg. 25. T.

183 Un joli Tableau de paysage, par *Saint-Martin*. Haut. 12 p. larg. 18. B.

184 Deux autres Tableaux même genre, par *Bruandel*. Haut. 14 p. larg. 12. T.

185 Un bon Tableau, sujet de dévotion, attribué à *Ph. Laury*. Haut. 18 p. larg. 15. T.

186 Un joli Tableau de paysage avec figures, par *Delrive*. Haut. 9 p. larg. 11. T.

187 Un sujet de Bacchus & Ariane, par *Bertin*. Haut. 27 p. larg. 39. T.

188 Deux Tableaux faisant pendant; l'un représente un sujet champêtre, l'autre celui d'une Ecole. Haut. 12 p. larg. 14. B.

189 Un Intérieur de Cabaret, où sont représentés des Buveurs, par *Senave*. Haut. 17 p. larg. 21. T.

190 Une Madeleine pénitente, par *Carlo Cigniani*, ou attribuée à ce grand Maître. Hauteur 24 pouc. larg. 18. B.

191 Un paysage de site montagneux avec chûte d'eau & figures, par *Van Everdingen*. H. 25 p. larg. 22. T.

192 Un Intérieur, où sont des personnages occupés à boire & manger. Ce morceau est indiqué sous le nom de *Goutmann*. Haut. 17 p. larg. 20. B.

193 Un point de vue de la rivière & du Coche d'Auxerre, par *Duménil*. Haut. 12 p. larg. 16. B.

194 Un point de vue de paysage, par *Allegrain*, avec figures; sujet d'un sacrifice. Haut. 22 p. larg. 28. T.

195 Deux Têtes d'étude très-terminées, par *Holain*. L'une présente une femme âgée, l'autre un homme. Haut. 5 p. larg. 4. B.

196 Un intérieur de chambre, dans lequel on voit une fileuse endormie, tandis que le mari rentrant lui donne un camouflet de tabac. On voit encore sur le même plan un enfant dans son berceau. Cette composition naturelle est aussi de *Holain*. Haut. 15 p. larg. 12.

197 La mort de Pirame & Thisbé, par *Troyenne*. Haut. 13 p. larg. 10.

Treize Tableaux de différens Maîtres, qui seront détaillés sous ce N°.

198 Un Tableau de paysage avec figures, par Jean *Moucheron*. Haut. 16 p. larg. 13. B.

199 Un autre Tableau de paysage, par *Bauth*. Haut. 15 p. larg. 13. B.

200 Deux Tableaux, sujets de Fable, par *Lucas*. Haut. 10 p., larg. 14. T.

201 Un Tableau de la plus riche couleur, par *Parocel* le fils, représentant une marche de Cavalerie. Haut. 18 p. larg. 25. T.

202 Deux paysages avec figures & chevaux, copiés d'après Ph. *Wouvermans*. Haut. 14 p. larg. 18. T.

203 Un Tableau de paysage, avec figure d'une fileuse endormie en gardant son troupeau. Haut. 16 p. larg. 13. T.

204 Deux bons Tableaux, par *Lallemand*. L'un représente un Rémouleur, l'autre un Boucher. Haut. 12 p. larg. 9. T.

205 Un Chirurgien de village travaillant à la bouche d'un paysan. Ce Tableau très terminé tient à la manière de *Brauwer*. Haut. 16 p. larg. 13. B.

206 Un Tableau, sujet de la Ste-Famille, dans le style de *Bloemaert*. Haut. 14 p. larg. 11. B.

207 Un autre Tableau, même sujet. Ecole de *Rembrandt*. Haut. 6 p. larg. 9. B.

208 Deux Tableaux, sujets de bataille, par *Van der Meer*. Haut. 8 p. larg. 10. B.

209 Un grand Tableau, sujet de fable en plafond, par *Boullogne*. 6 pieds sur 9. T.

210 Deux petits Tableaux, représentans des marines.

211 Six Tableaux, sujets de fable, sans châssis.

112 Vingt Tableaux, originaux & copie, parmi lesquels on distingue une marine & paysage, par *Volaire*, qui seront détaillés sous ce Numéro.

113 Une partie de Tableaux & Dessins, dont nous ne pouvons faire de désignation, mais parmi lesquels on annonce différentes belles études faites à Rome, qui doivent intéresser les amateurs. Le tout sera détaillé sous ce Numéro dans les différentes vacations.

114 Divers objets de tout genre s'il y a lieu seront vendus sous ce Numéro.

FIN.

De l'Imprimerie du JOURNAL DE PARIS, rue J.-J. Rousseau, N° 14. 1793.

www.ingramcontent.com/pod-product-compliance
Lightning Source LLC
Chambersburg PA
CBHW030130230526
45469CB00005B/1888